놀이 방법

① 찾아보기
문제를 읽고 숨은 귀신과
무기를 찾아보자!

② 게임하기
재미있는 게임으로
잠시 쉬어 가자!

② 정답 보기
다 찾았으면
정답을 확인해 보자!

오싹오싹 숨은 귀신을 찾아라!

초판 1쇄 인쇄 2023년 3월 9일
초판 1쇄 발행 2023년 3월 30일

발행인 심정섭
편집장 안예남
편집팀장 이주희
편집 김정현
제작 정수호
홍보마케팅 김지선
출판마케팅 홍성현, 경주현
디자인 디자인록

발행처 (주)서울문화사
등록일 1988년 2월 16일
등록번호 제 2-484
주소 서울시 용산구 새창로 221-19
전화 (02)799-9196(편집), (02)791-0752(출판마케팅)

ISBN 979-11-6923-146-6

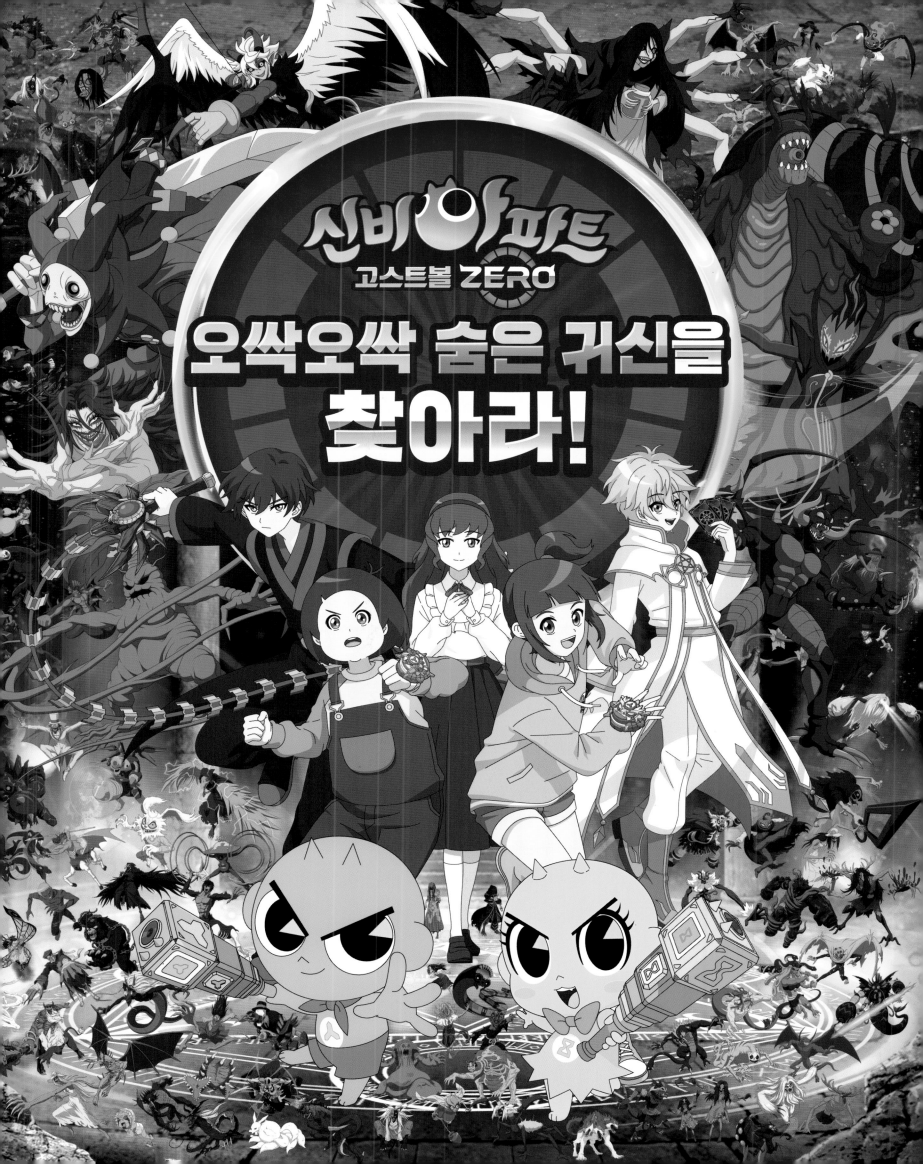

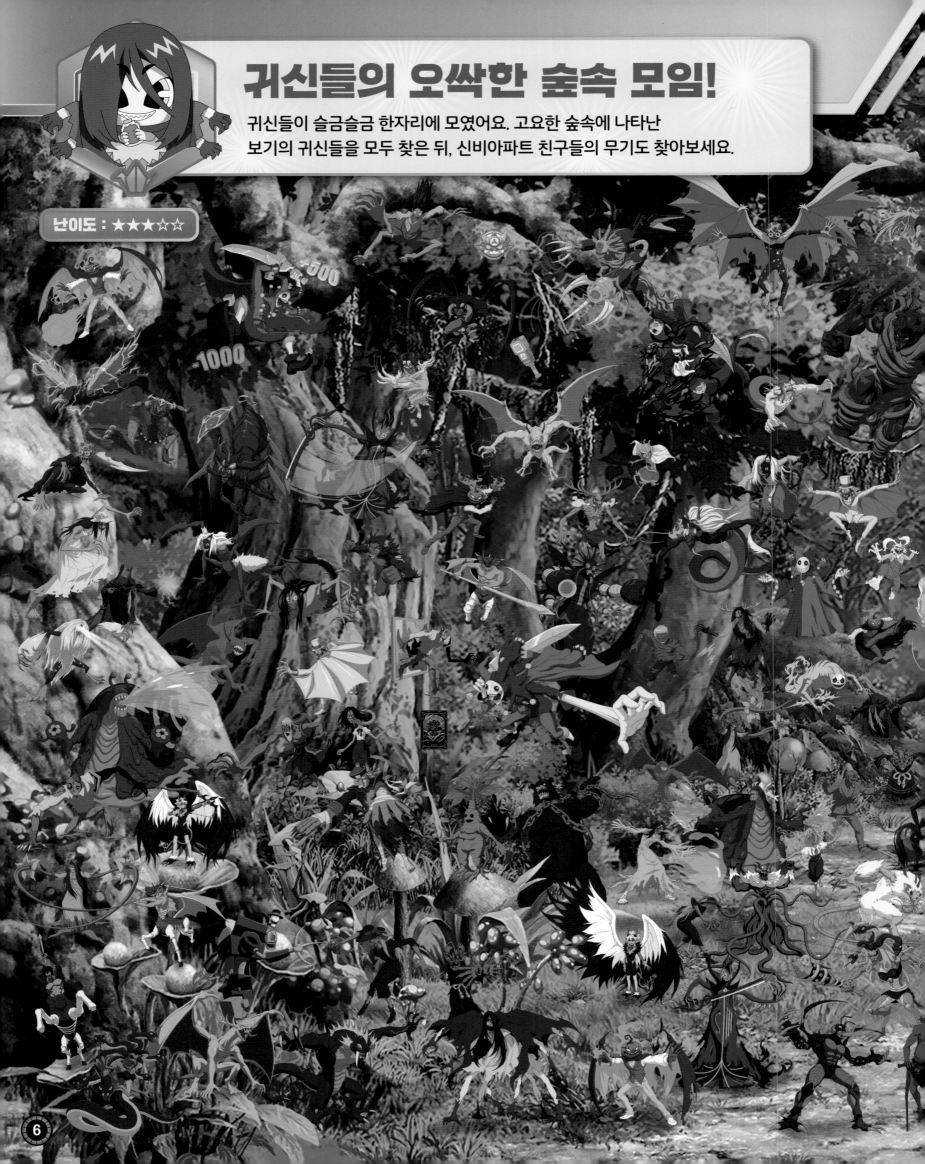

귀신들의 오싹한 숲속 모임!

귀신들이 슬금슬금 한자리에 모였어요. 고요한 숲속에 나타난
보기의 귀신들을 모두 찾은 뒤, 신비아파트 친구들의 무기도 찾아보세요.

난이도 : ★★★☆☆

		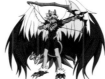	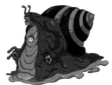			
현악귀	빨간마스크	블록마스터M	큐피드데빌	우렁각시	신비의 요술큐브	하리의 고스트볼 ZERO

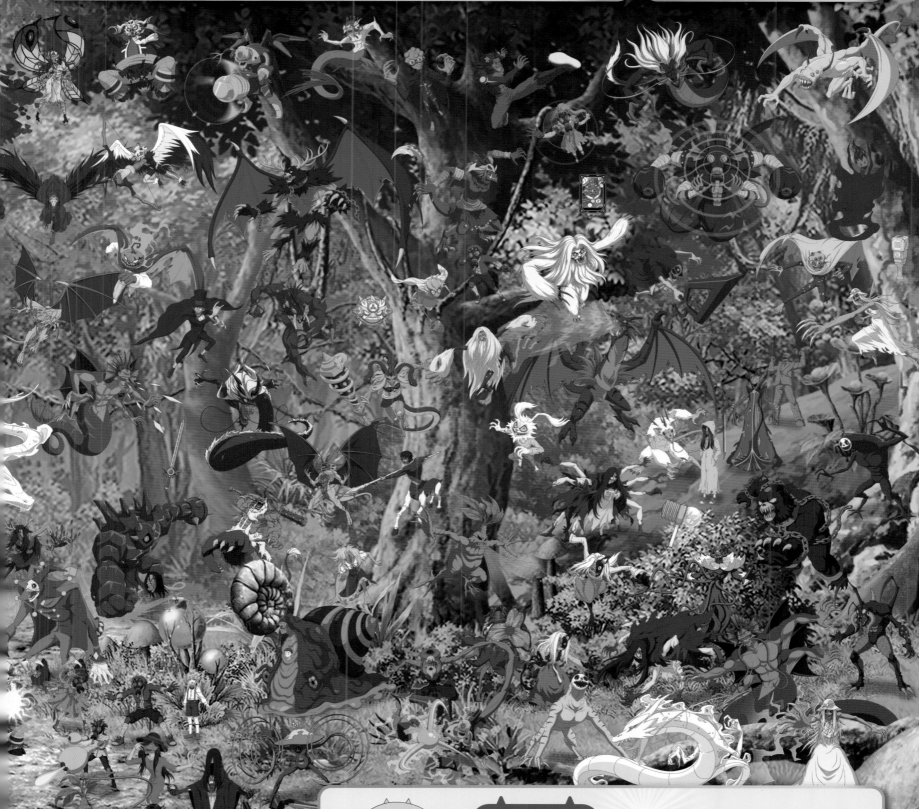

초성 퀴즈
신비와 금비의
정체는?

ㄷ ㄲ ㅂ

정답 : 도깨비

⑦

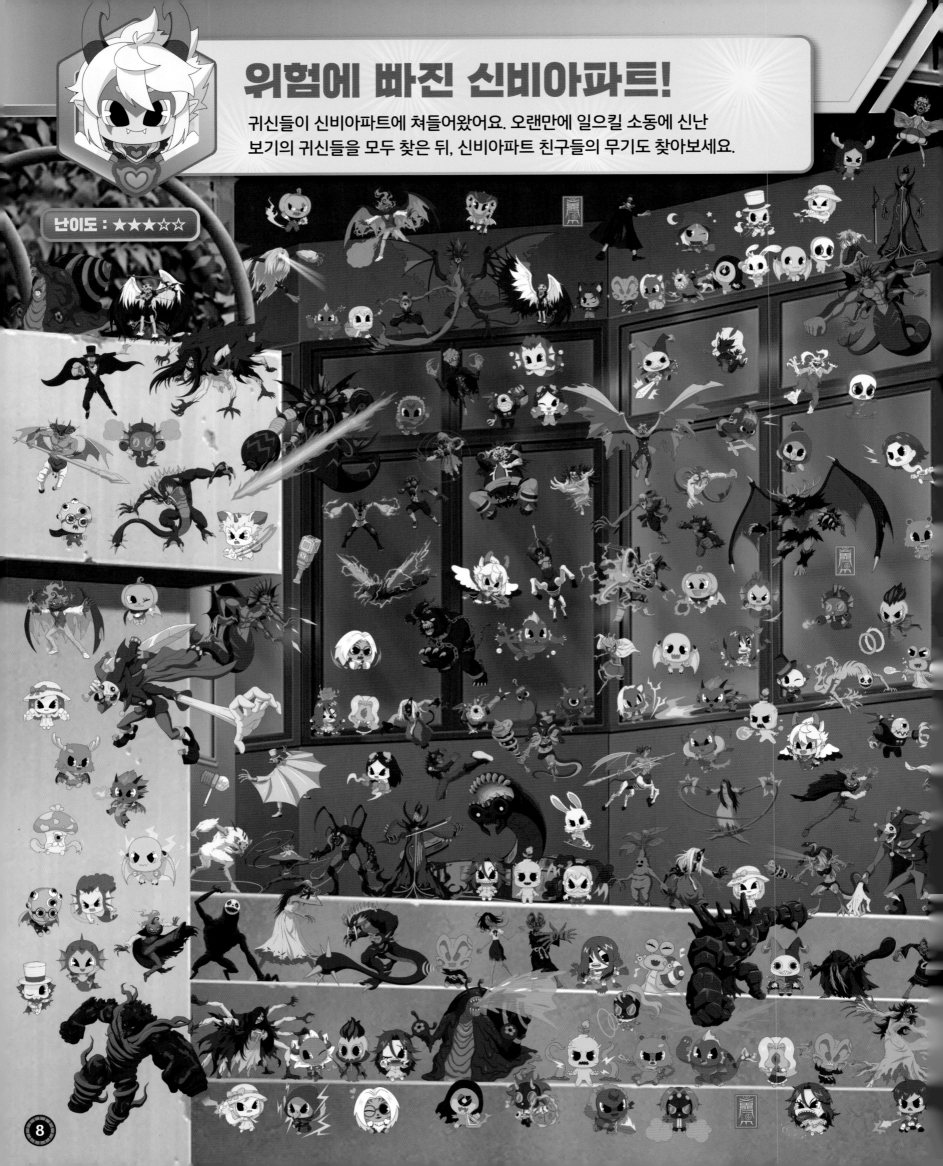

위험에 빠진 신비아파트!

귀신들이 신비아파트에 쳐들어왔어요. 오랜만에 일으킬 소동에 신난
보기의 귀신들을 모두 찾은 뒤, 신비아파트 친구들의 무기도 찾아보세요.

난이도 : ★★★☆☆

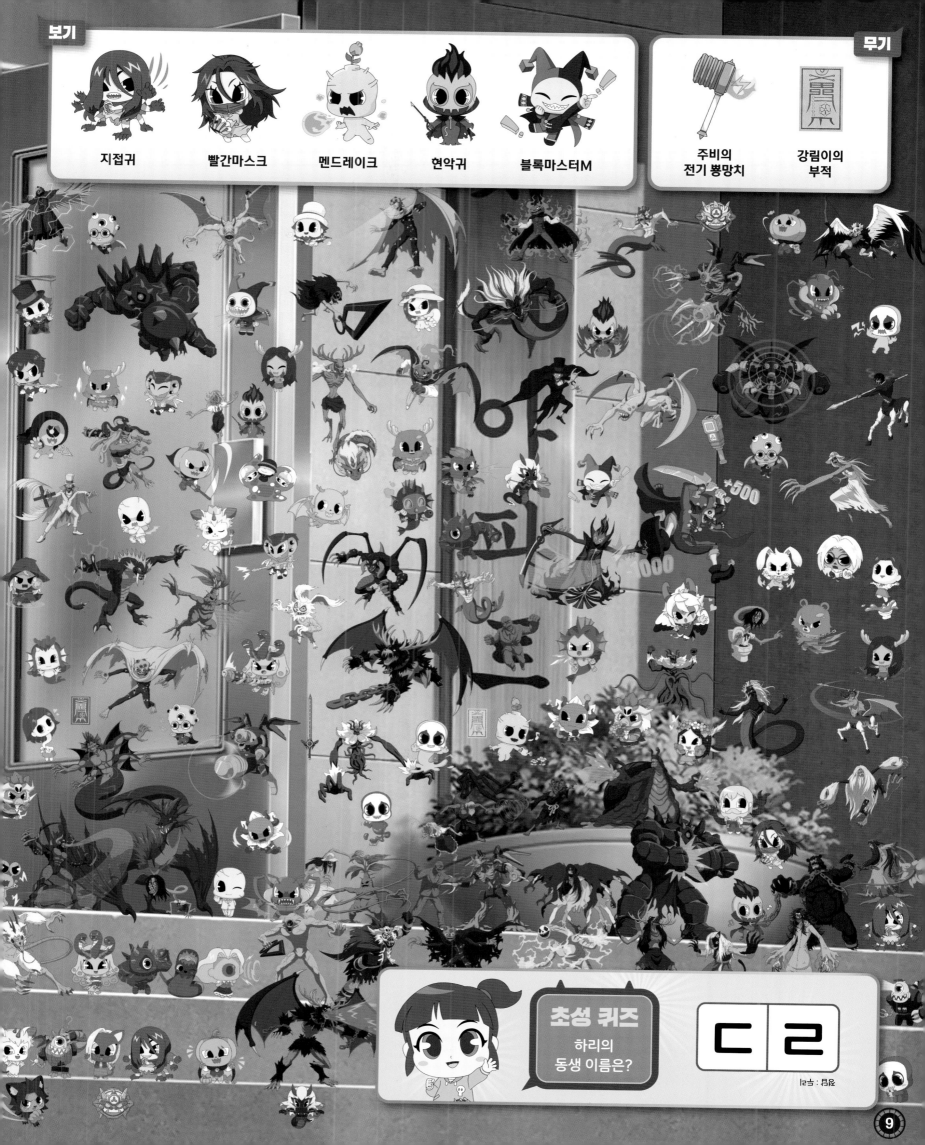

지접귀 빨간마스크 멘드레이크 현악귀 블록마스터M

주비의 전기 뿅망치 강림이의 부적

초성 퀴즈
하리의 동생 이름은?

ㄷ ㄹ

정답 : 두리

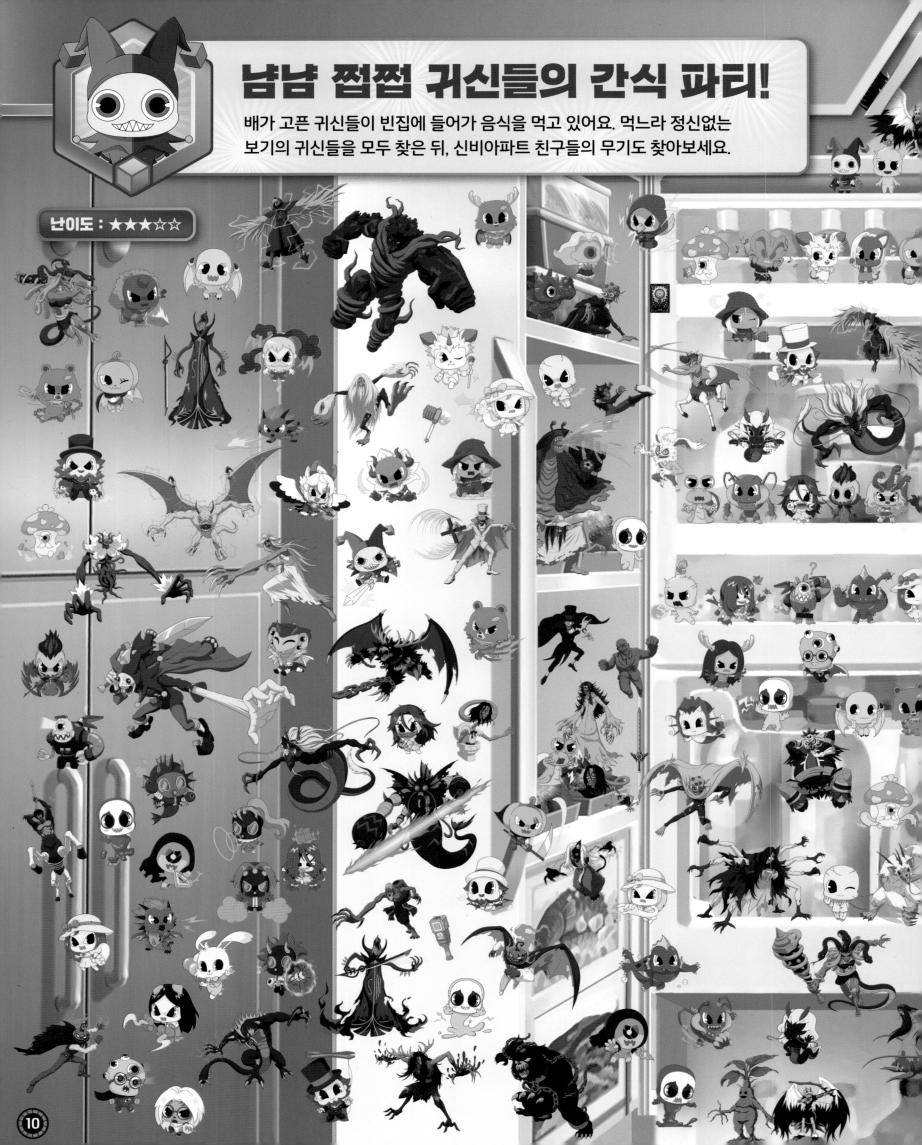

냠냠 쩝쩝 귀신들의 간식 파티!

배가 고픈 귀신들이 빈집에 들어가 음식을 먹고 있어요. 먹느라 정신없는
보기의 귀신들을 모두 찾은 뒤, 신비아파트 친구들의 무기도 찾아보세요.

난이도 : ★★★☆☆

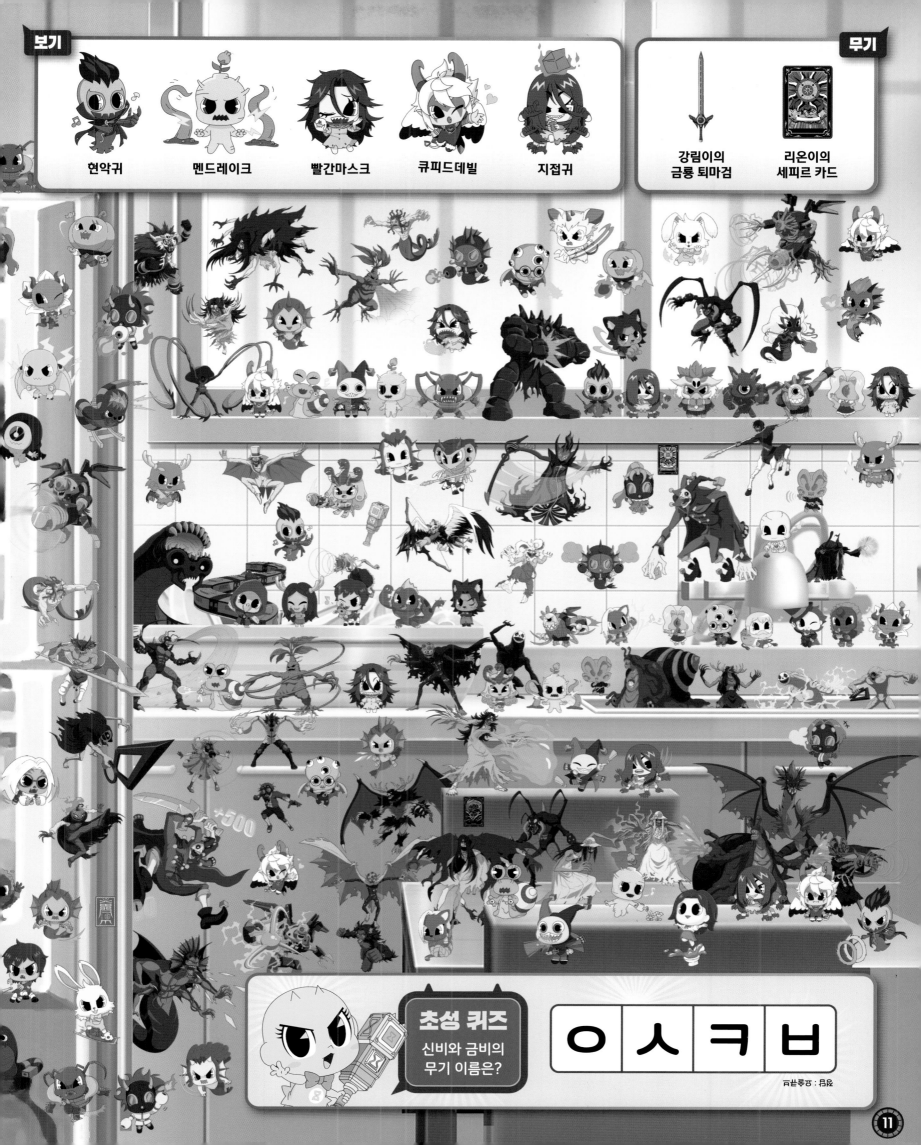

초성 퀴즈
신비와 금비의
무기 이름은?

ㅇ ㅅ ㅋ ㅂ

정답: 엑스칼린버

무기 찾아 미로 탈출하기!

주비가 보기의 무기를 모두 찾아 미로를 탈출하려고 해요.
귀신들을 피해 신비와 금비를 만날 수 있도록 주비를 도와주세요.

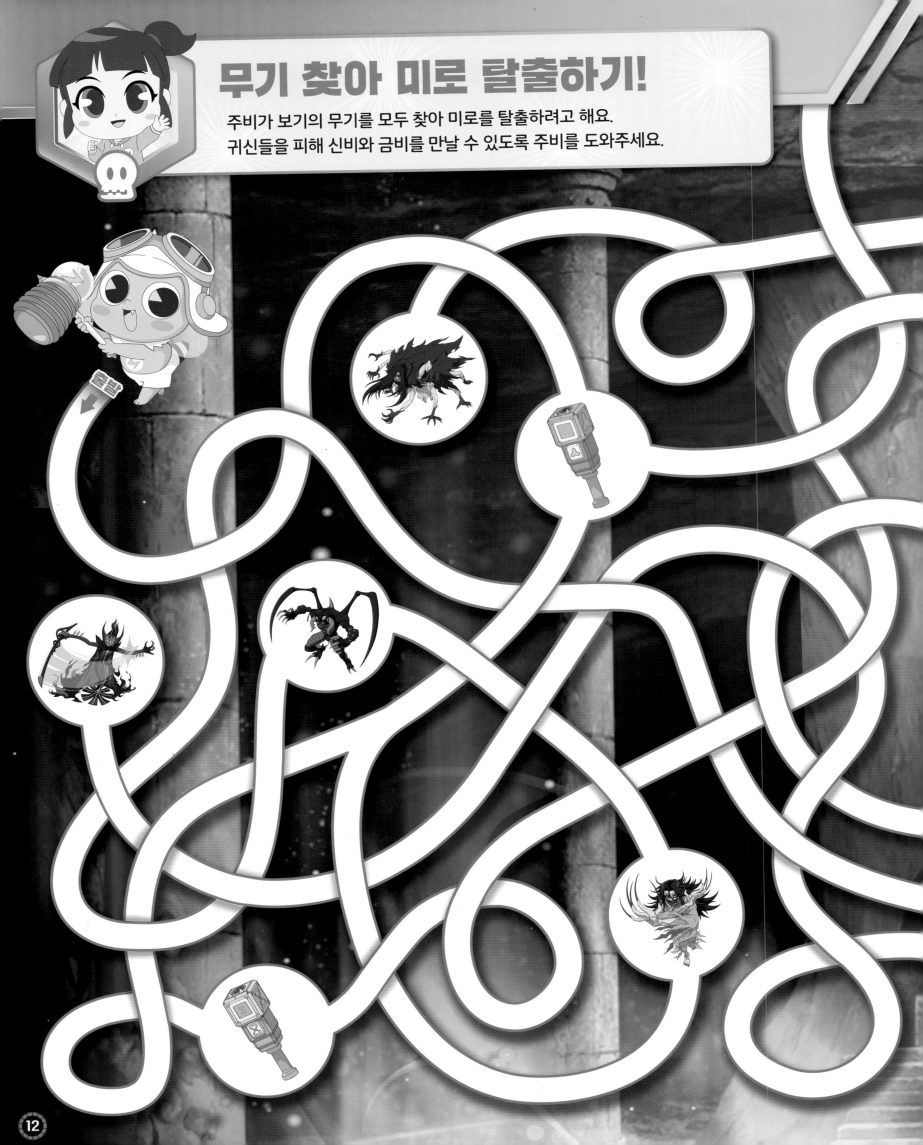

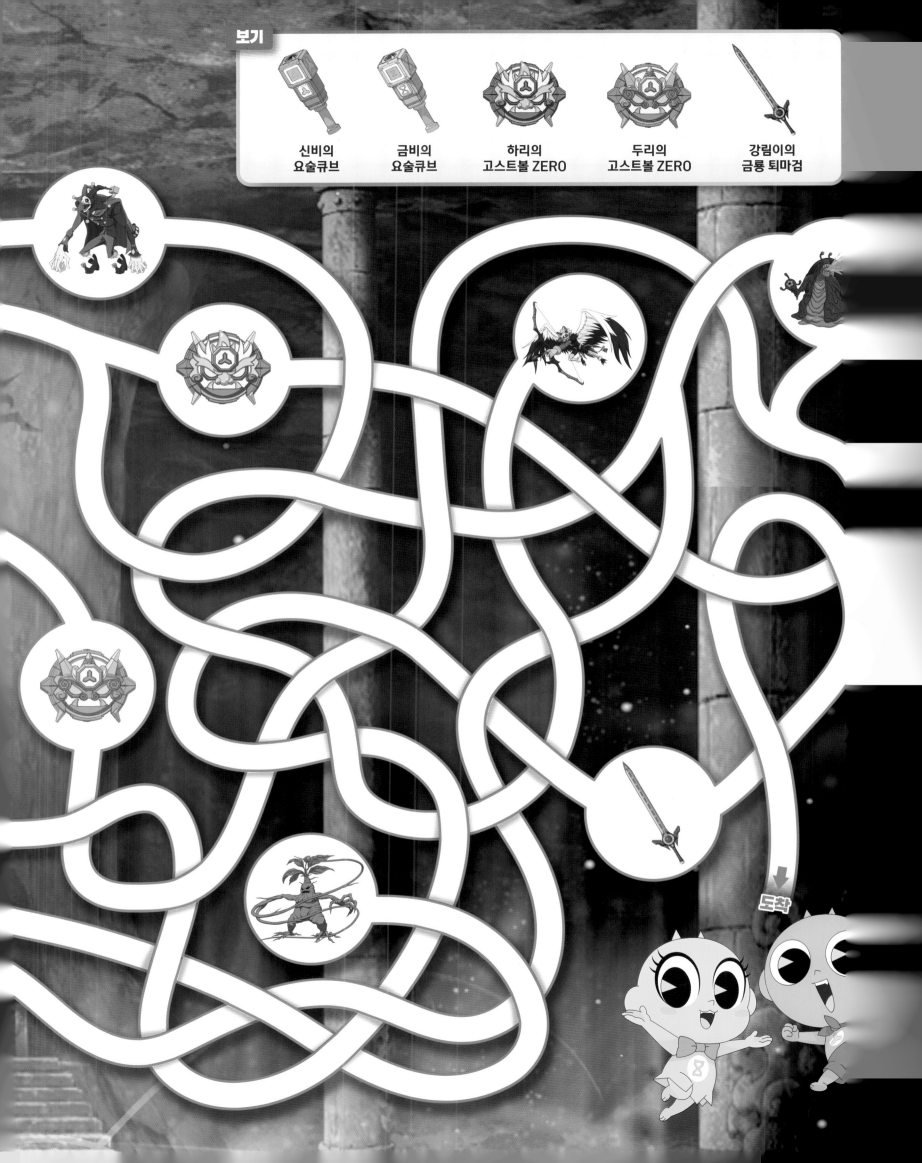

신비의
요술큐브

금비의
요술큐브

하리의
고스트볼 ZERO

두리의
고스트볼 ZERO

강림이의
금룡 퇴마검

도착

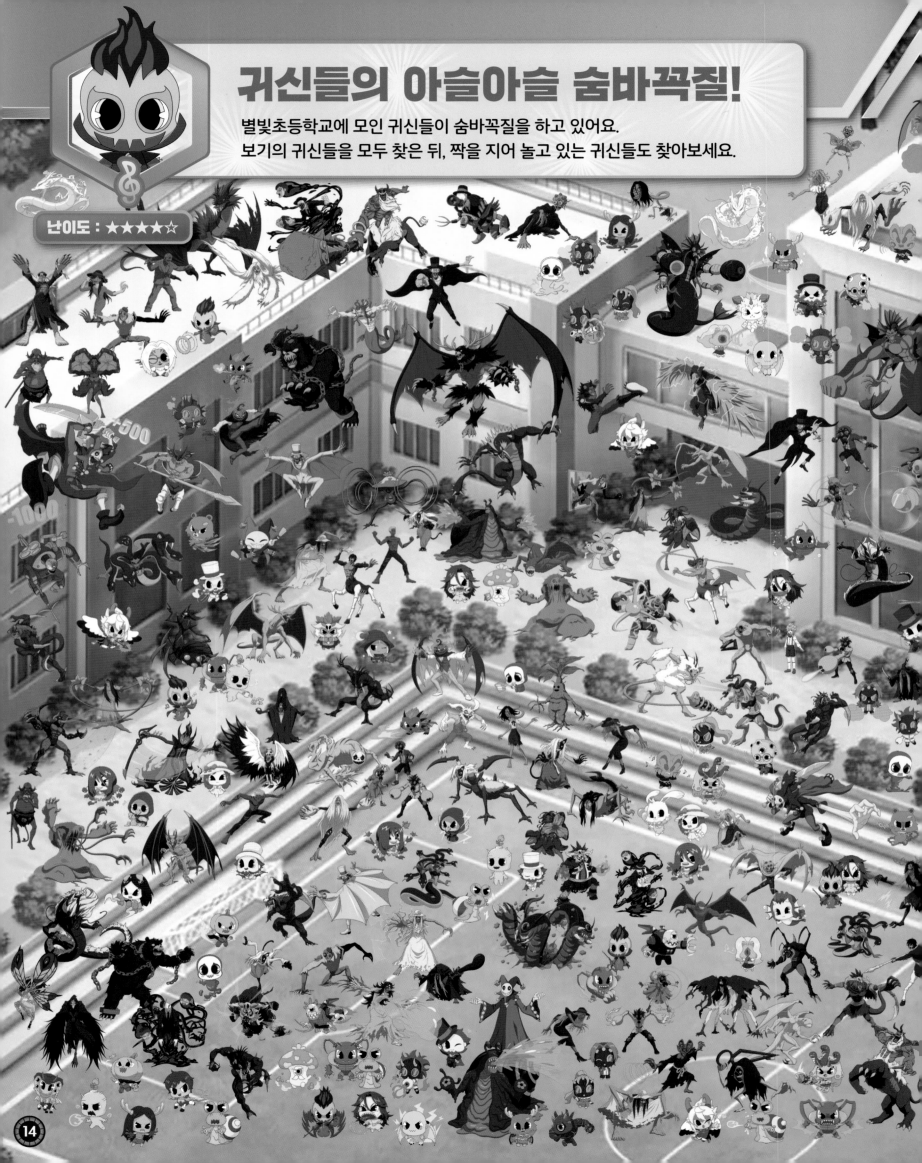

귀신들의 아슬아슬 숨바꼭질!

별빛초등학교에 모인 귀신들이 숨바꼭질을 하고 있어요.
보기의 귀신들을 모두 찾은 뒤, 짝을 지어 놀고 있는 귀신들도 찾아보세요.

난이도 : ★★★★☆

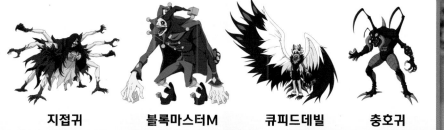

우렁각시 지접귀 블록마스터M 큐피드데빌 충호귀

충호귀와
우렁각시

빨간마스크와
멘드레이크

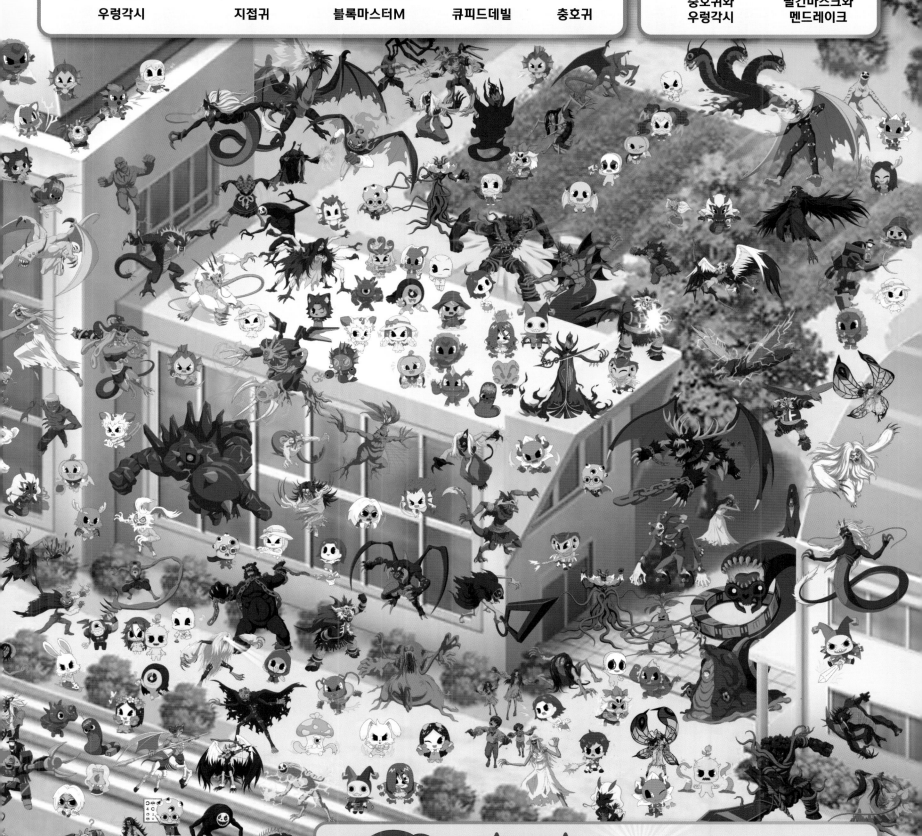

초성 퀴즈
강림이의
비밀 정체는?

ㅌ ㅁ ㅅ

정답: 타므스

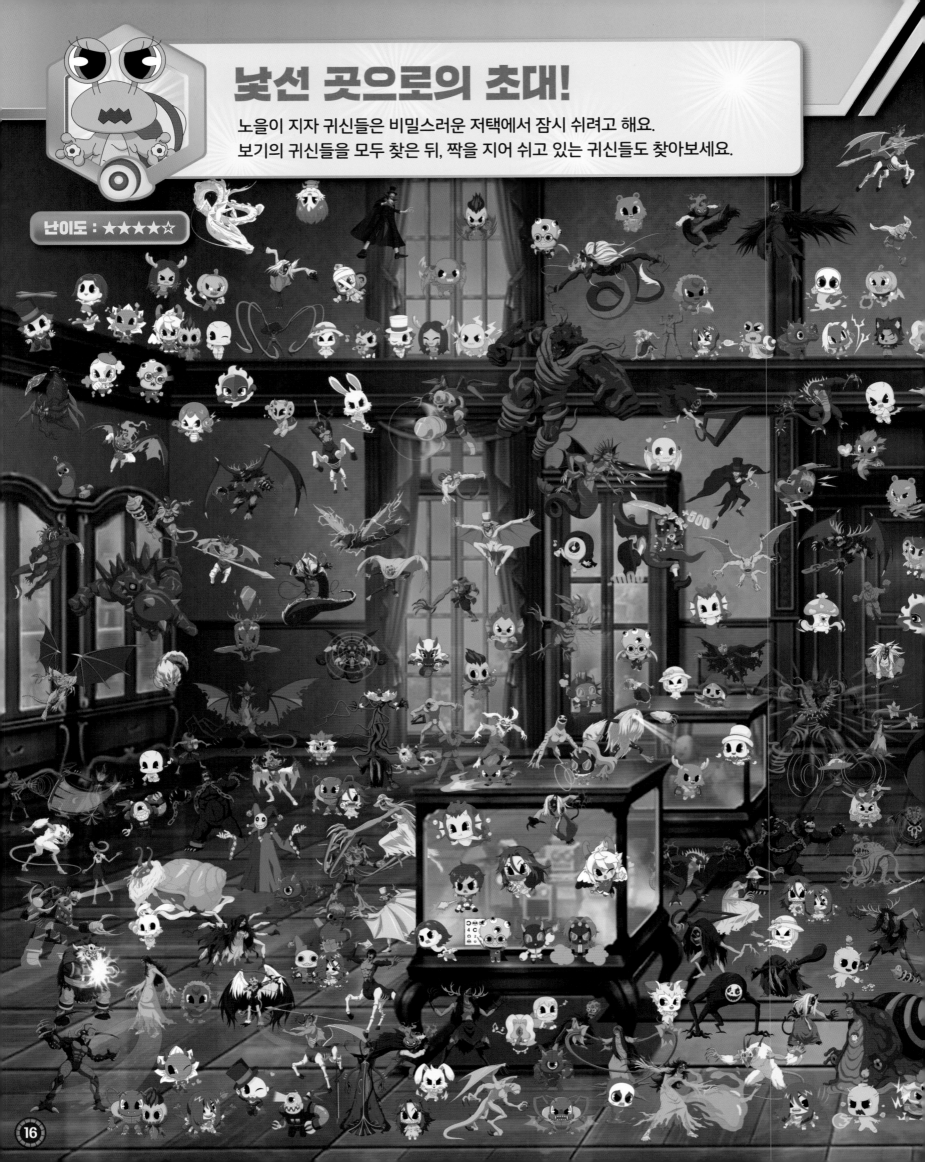

낯선 곳으로의 초대!

노을이 지자 귀신들은 비밀스러운 저택에서 잠시 쉬려고 해요.
보기의 귀신들을 모두 찾은 뒤, 짝을 지어 쉬고 있는 귀신들도 찾아보세요.

난이도 : ★★★★☆

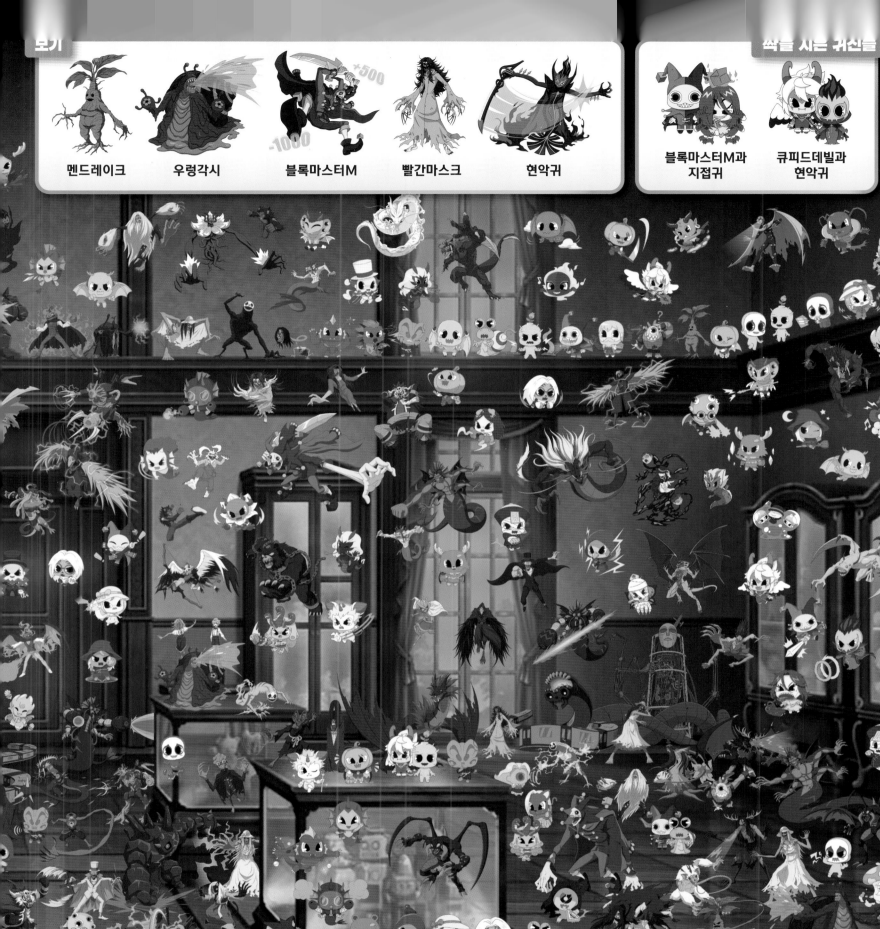

멘드레이크　　우렁각시　　블록마스터M　　빨간마스크　　현악귀

블록마스터M과
지접귀

큐피드데빌과
현악귀

초성 퀴즈

주비가 왕자인
나라는?

ㅎ	ㄴ	ㅁ	ㄹ

놀이콕정답 : 륜홍

딱 맞는 퍼즐 찾기!

모험을 떠나는 신비아파트 친구들의 멋진 모습을
퍼즐로 만들었어요. 빠진 퍼즐 조각을 찾아 퍼즐을 완성해 보세요.

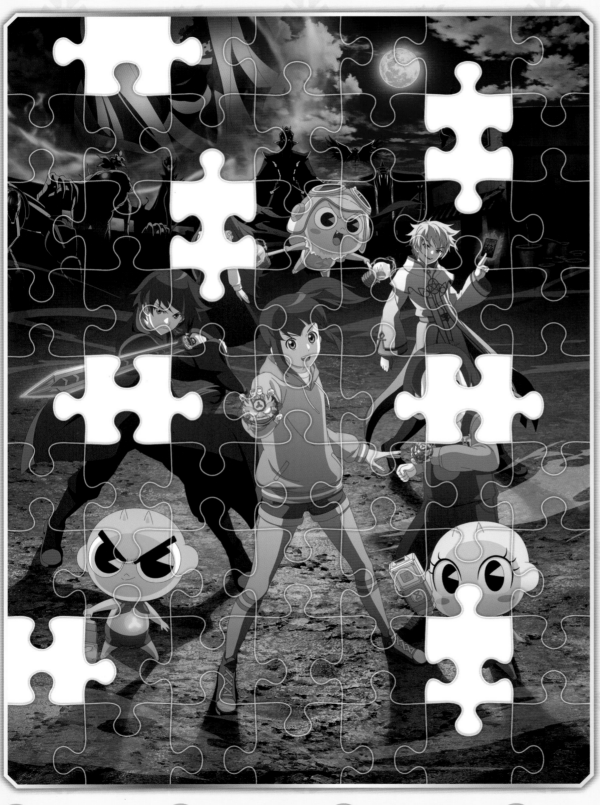

달라진 사진 찾기!

귀신들이 모여 사진을 찍었어요. 보기의 사진과 비교해
달라진 부분이 있는 사진을 모두 찾아보세요.

보기

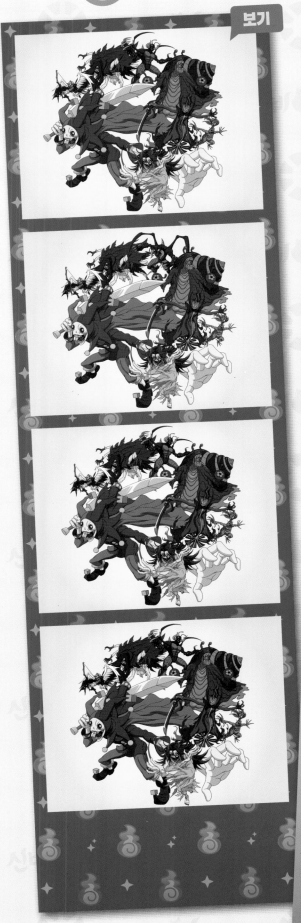

ZERO

19

사람들을 놀래는 짓궂은 방법!

귀신들이 지나가는 사람들을 깜짝 놀래기 위해 숨어 있어요.
보기의 귀신들을 모두 찾은 뒤, 모자를 쓴 귀신들도 찾아보세요.

난이도 : ★★★★★

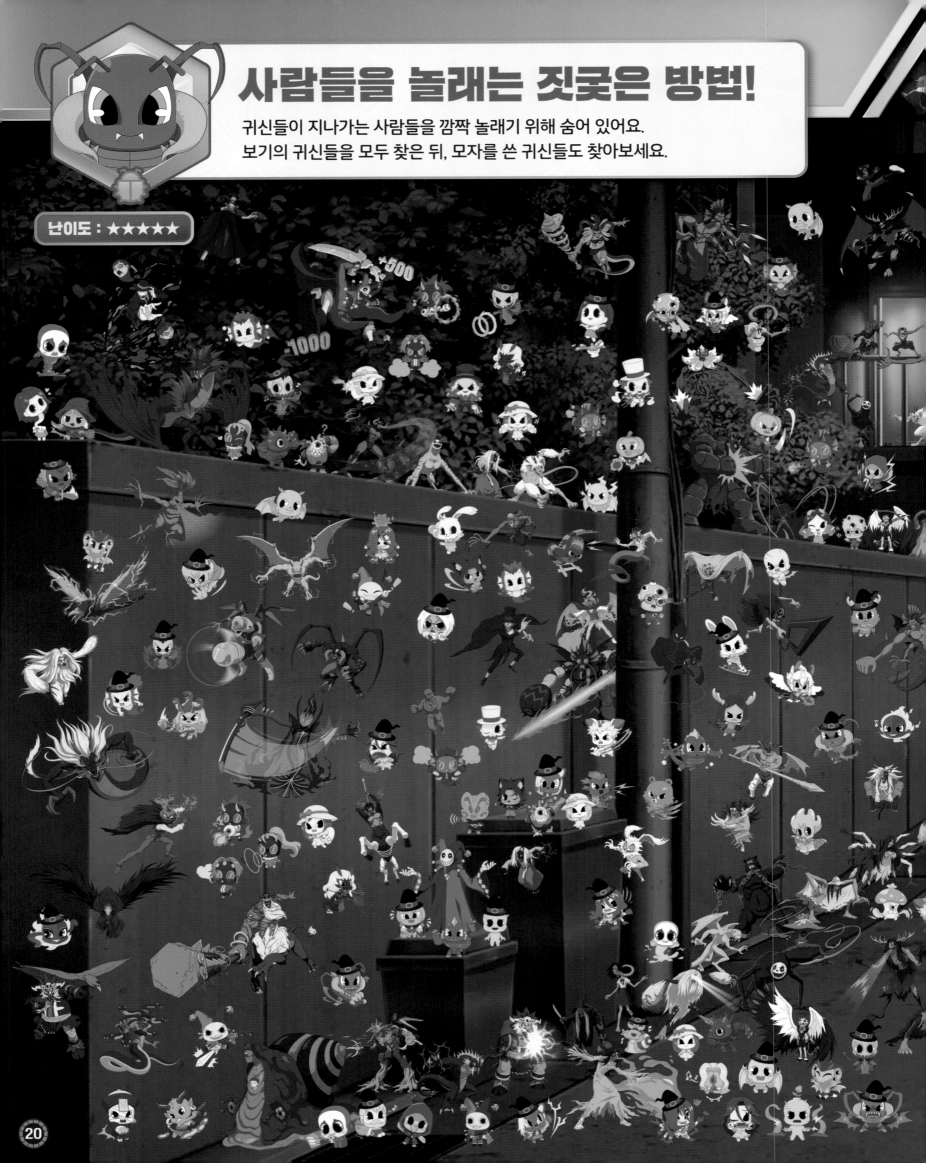

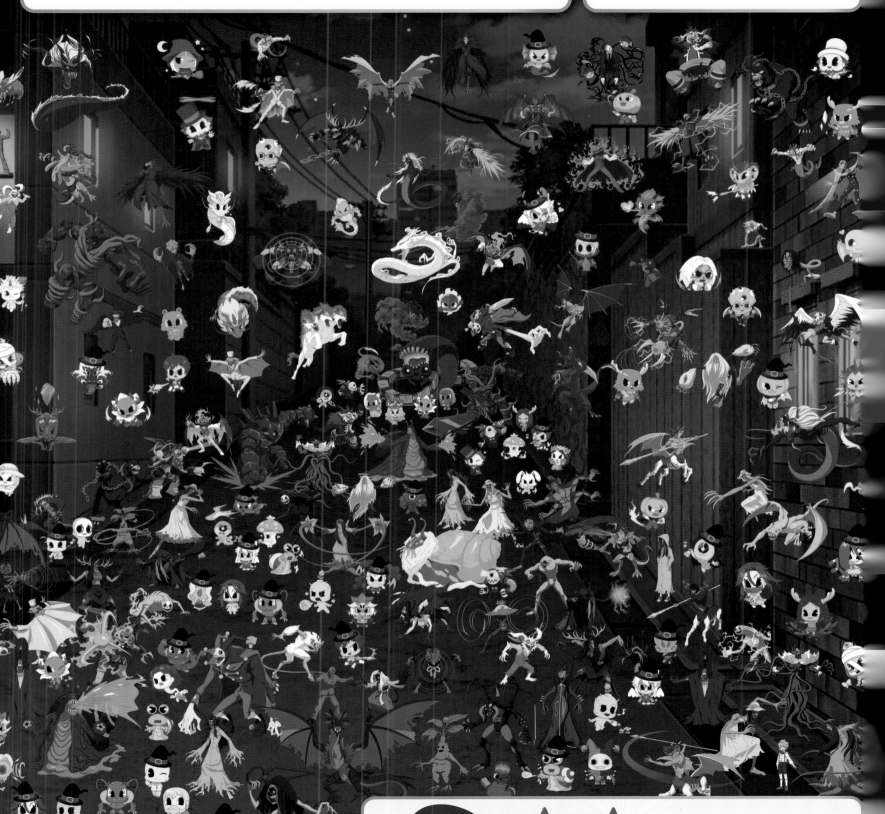

초성 퀴즈
가은이의
기사는?

ⓗⓞⓛⓞ : 름욘

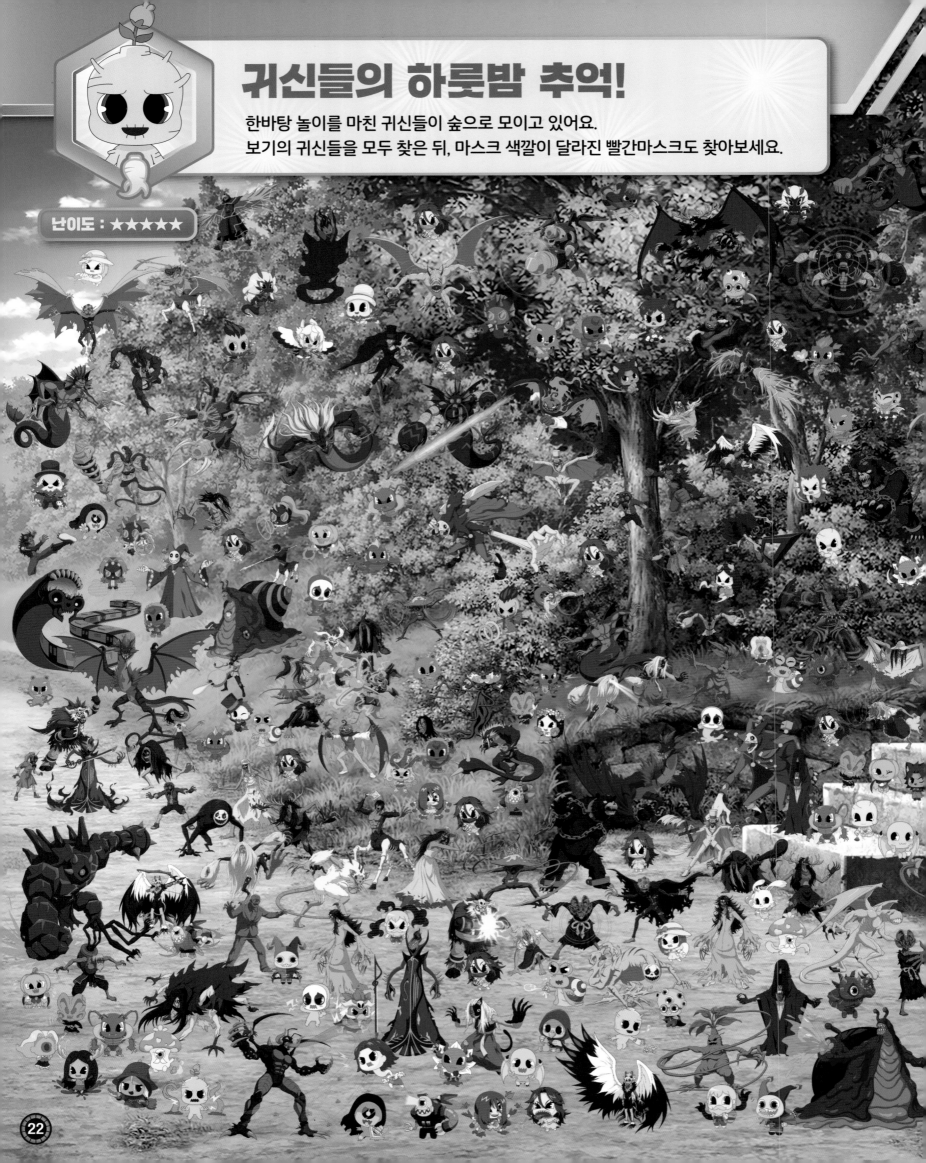

귀신들의 하룻밤 추억!

한바탕 놀이를 마친 귀신들이 숲으로 모이고 있어요.
보기의 귀신들을 모두 찾은 뒤, 마스크 색깔이 달라진 빨간마스크도 찾아보세요.

난이도 : ★★★★★

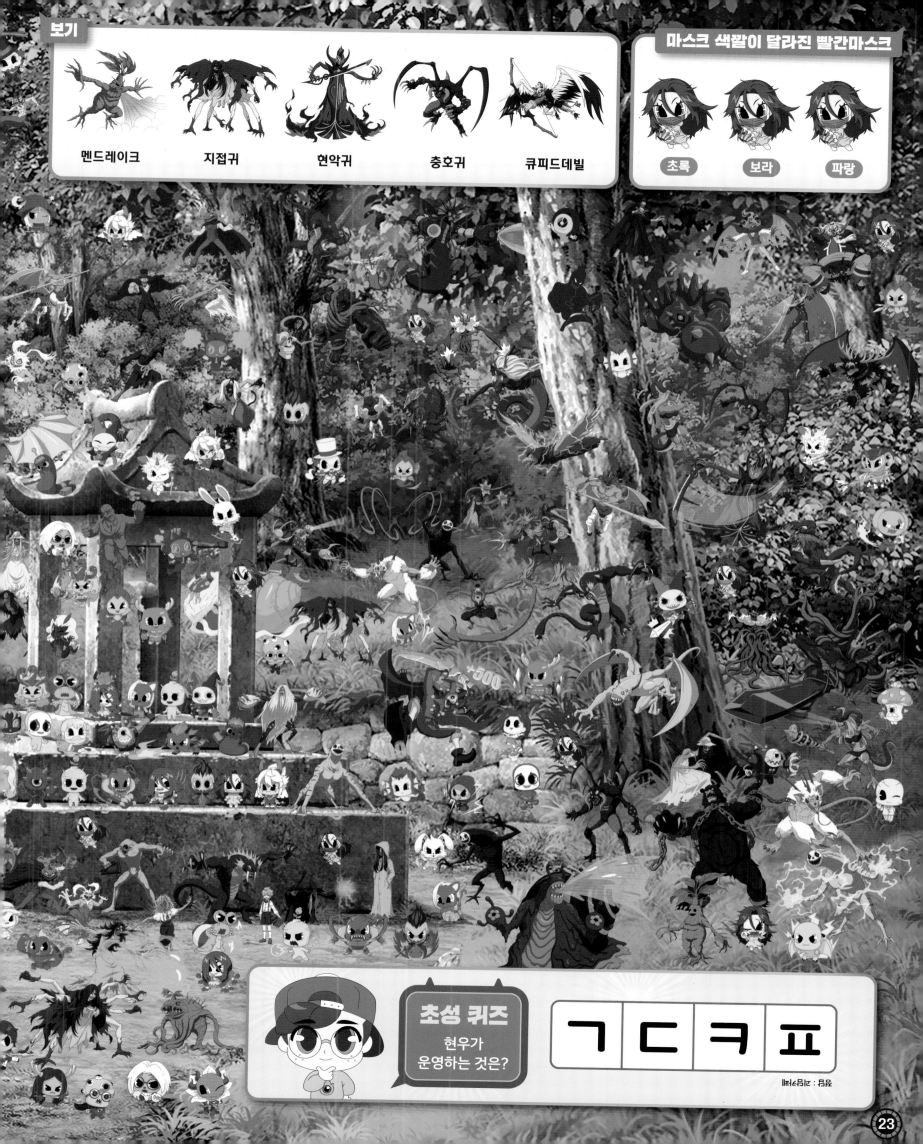

멘드레이크 　 지접귀 　 현악귀 　 충호귀 　 큐피드데빌

마스크 색깔이 달라진 빨간마스크

초록 　 보라 　 파랑

초성 퀴즈
현우가
운영하는 것은?

ㄱ ㄷ ㅋ ㅍ

귀신들의 파자마 파티!

귀신들이 파자마 파티를 즐기고 있어요. 힌트를 잘 읽고,
A→B→C→D 순서대로 그림을 비교하며 달라진 귀신들을 찾아보세요.

A 난이도 : ★★★★★+

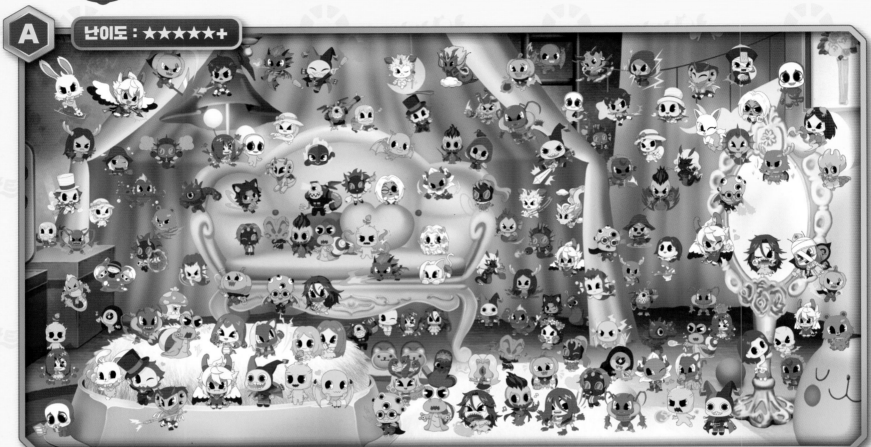

B

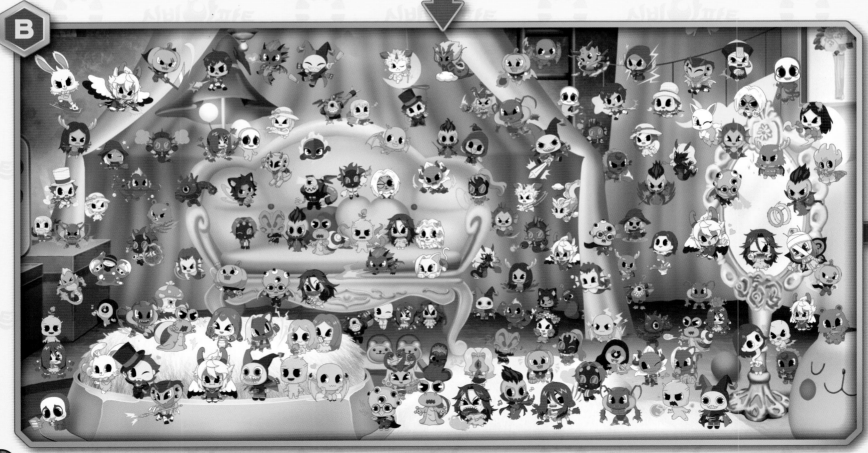

① 그림 Ⓐ ➡ Ⓑ 에서 새로 나타난 귀신 둘을 찾아보세요.
② 그림 Ⓑ ➡ Ⓒ 에서 사라진 귀신 셋을 찾아보세요.
③ 그림 Ⓒ ➡ Ⓓ 에서 새로 나타난 귀신 둘을 찾아보세요.

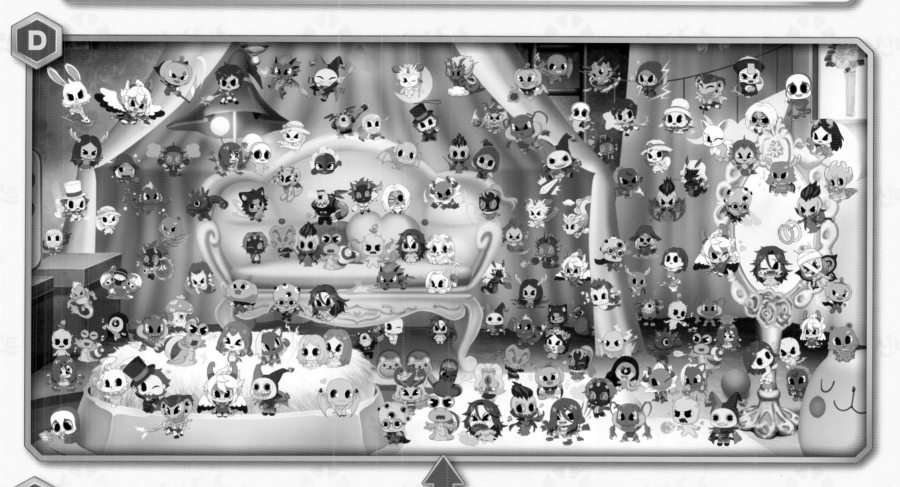

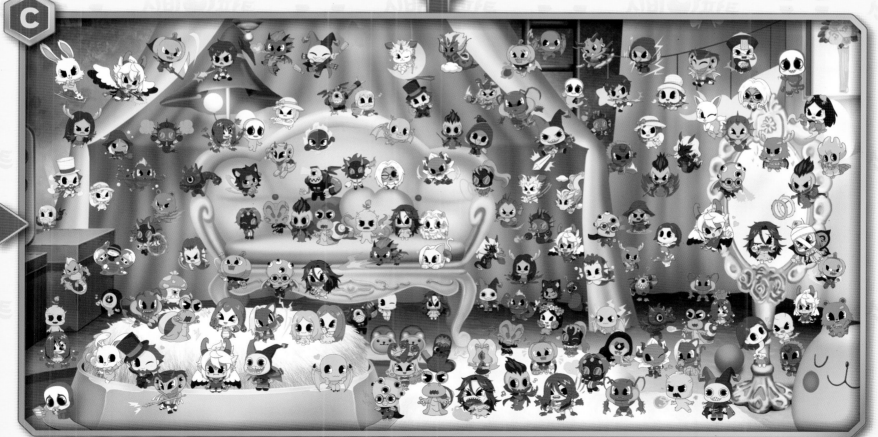

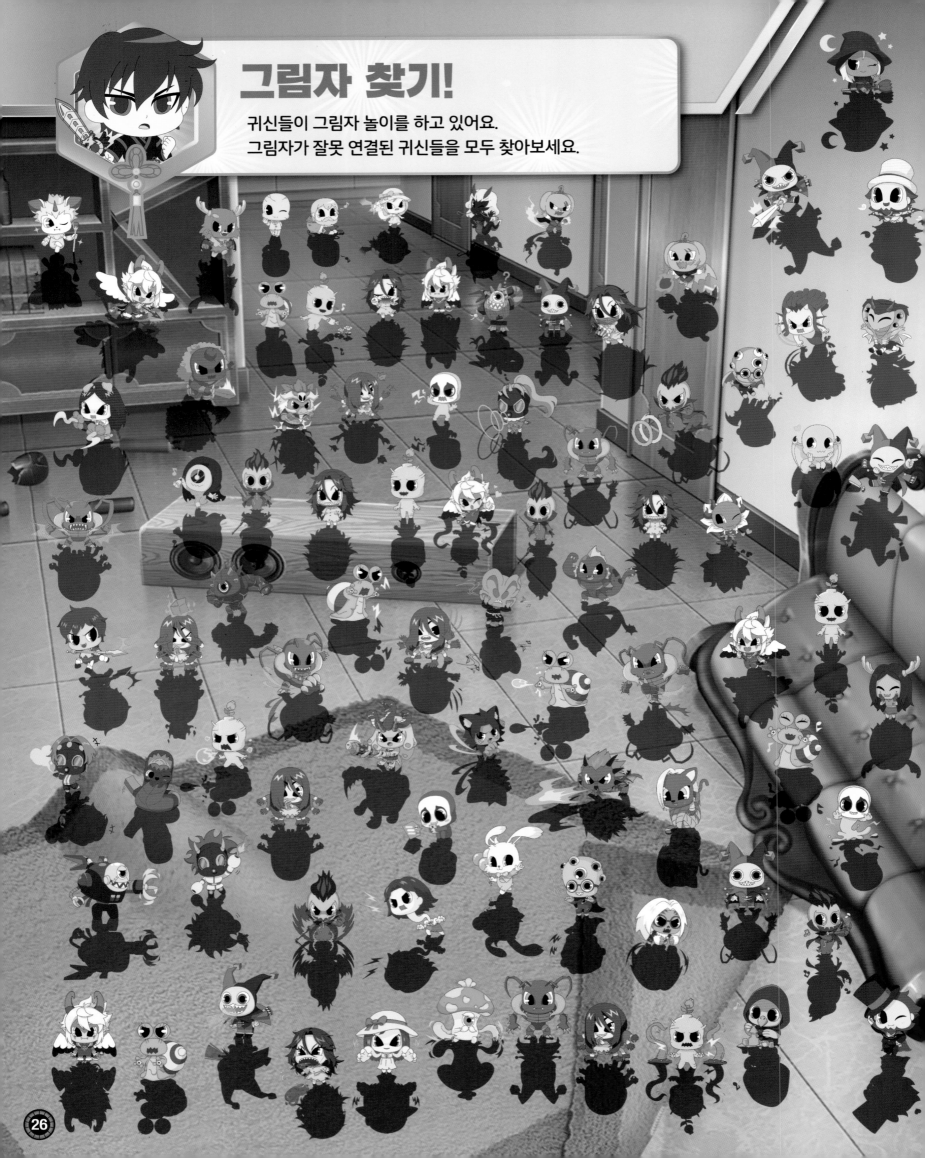

그림자 찾기!

귀신들이 그림자 놀이를 하고 있어요.
그림자가 잘못 연결된 귀신들을 모두 찾아보세요.

귀신 블록 찾기!

귀신 블록이 가득 담겨 있는 게임판이에요.
같은 그림이 연속으로 4개 붙어 있는 곳을 모두 찾아보세요.

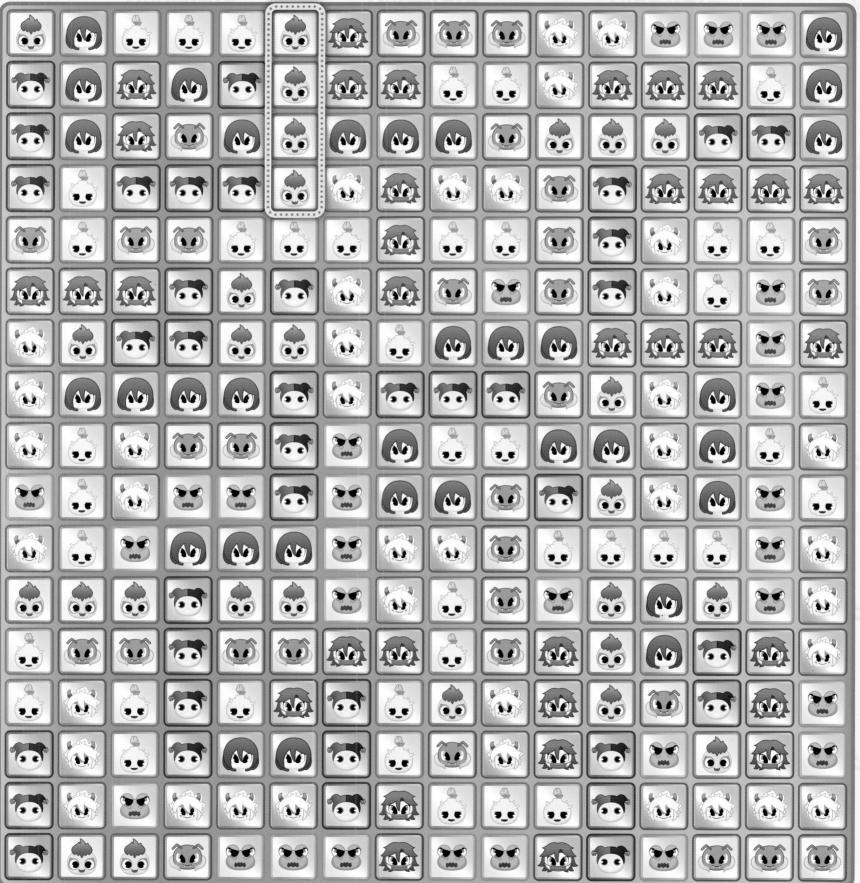

정답

숨어 있는 무시무시한 귀신들을 모두 다 찾았나요?
아직 찾지 못했다면, 정답을 확인하기 전에 다시 한번 도전해 보세요.

6-7

8-9

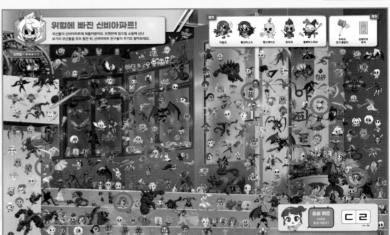

10-11

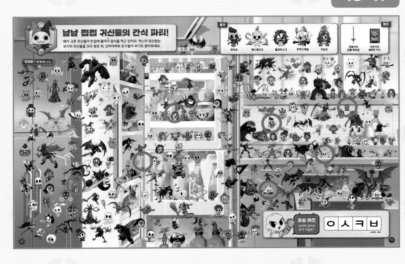

12-13

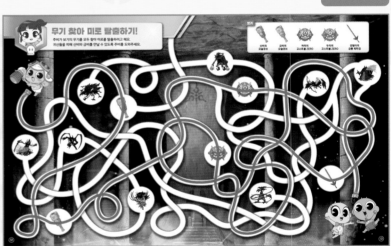

14-15

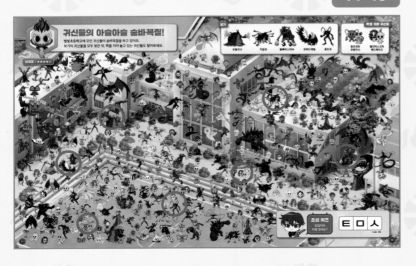

16-17

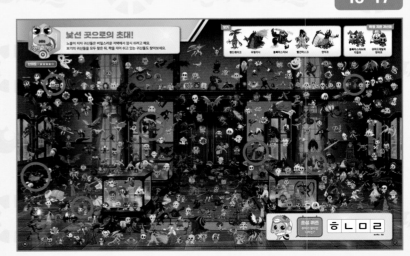

18-19

20-21

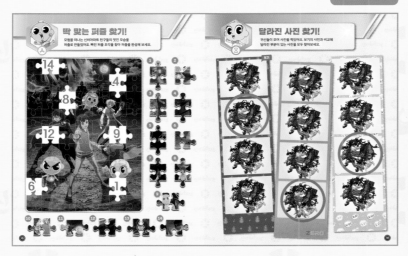

딱 맞는 퍼즐을 찾기!

달라진 사진 찾기!

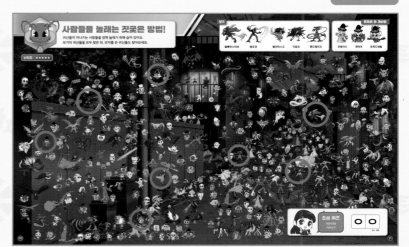

사람들을 놀래는 짓궂은 방법!

22-23

24-25

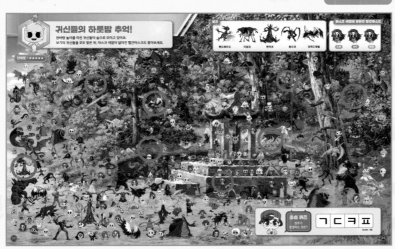

귀신들의 하룻밤 추억!

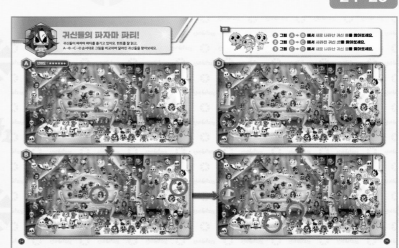

귀신들의 파자마 파티!

26-27

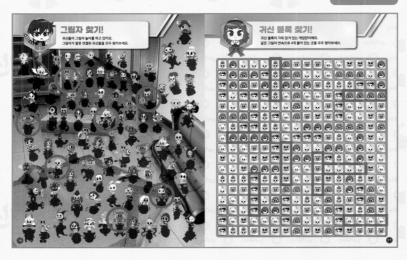

그림자 찾기!

귀신 블록 찾기!